U0146279

落字有声

绝美诗词 行楷

荆霄鹏 书

音频朗诵：张诗琪

使用方法

① 先在薄纸上蒙写。

② 再在灰色字上描红。

长江出版传媒
Changjiang Publishing & Media

湖北美术出版社
Hubei Fine Arts Publishing House

图书在版编目（ＣＩＰ）数据

落字有声.绝美诗词:行楷 / 荆霄鹏书. — 武汉 ：湖北美术

出版社，2018.8（2019.1重印）

ISBN 978-7-5394-9477-7

Ⅰ. ①落…

Ⅱ. ①荆…

Ⅲ. ①行楷－法帖－中国－现代

Ⅳ. ①J292.28

中国版本图书馆 CIP 数据核字(2018)第 034114 号

落字有声.绝美诗词.行楷　　　　　　　　　© 荆霄鹏 书

出版发行：长江出版传媒 湖北美术出版社

地　　址：武汉市洪山区雄楚大街 268 号 B 座

电　　话：(027)87391256 87391503

传　　真：(027)87679529

邮政编码：430070

h t t p : //www.hbapress.com.cn

E-m a i l：hbapress@vip.sina.com

印　　刷：崇阳文昌印务股份有限公司

开　　本：889mm×1194mm　1/16

印　　张：3.5

版　　次：2018 年 8 月第 1 版　2019 年 1 月第 2 次印刷

定　　价：28 元

目 录

春色满园

春 思

〔唐〕李白

燕草如碧丝，秦桑低绿枝。

当君怀归日，是妾断肠时。

春风不相识，何事入罗帏？

春宿左省

〔唐〕杜甫

花隐掖垣暮，啾啾栖鸟过。

星临万户动，月傍九霄多。

不寝听金钥，因风想玉珂。

明朝有封事，数问夜如何。

寻南溪常山道人隐居

〔唐〕刘长卿

一路经行处，莓苔见履痕。

白云依静渚，春草闭闲门。

过雨看松色，随山到水源。

溪花与禅意，相对亦忘言。

和乐天《春词》

〔唐〕刘禹锡

新妆宜面下朱楼，深锁春光一院愁。

行到中庭数花朵，蜻蜓飞上玉搔头。

春 怨

〔唐〕刘方平

纱窗日落渐黄昏，金屋无人见泪痕。

寂寞空庭春欲晚，梨花满地不开门。

江南春

〔唐〕杜牧

千里莺啼绿映红，水村山郭酒旗风。

南朝四百八十寺，多少楼台烟雨中。

绝 句

〔宋〕志南

古木阴中系短篷，杖藜扶我过桥东。

沾衣欲湿杏花雨，吹面不寒杨柳风。

春游湖

〔宋〕徐俯

双飞燕子几时回？夹岸桃花蘸水开。

春雨断桥人不度，小舟撑出柳阴来。

蜀　相

〔唐〕杜甫

丞相祠堂何处寻，锦官城外柏森森。

映阶碧草自春色，隔叶黄鹂空好音。

三顾频烦天下计，两朝开济老臣心。

出师未捷身先死，长使英雄泪满襟。

钱塘湖春行

〔唐〕白居易

孤山寺北贾亭西，水面初平云脚低。

几处早莺争暖树，谁家新燕啄春泥。

乱花渐欲迷人眼，浅草才能没马蹄。

最爱湖东行不足，绿杨阴里白沙堤。

无题四首（其二）

〔唐〕李商隐

飒飒东风细雨来，芙蓉塘外有轻雷。

金蟾啮锁烧香入，玉虎牵丝汲井回。

贾氏窥帘韩掾少，宓妃留枕魏王才。

春心莫共花争发，一寸相思一寸灰！

南乡子

〔五代〕冯延巳

细雨湿流光，芳草年年与恨长。烟锁凤楼无限事，茫茫。

魂梦任悠扬，睡起杨花满绣床。薄幸不来门半掩，斜阳。负你残春泪几行。

浪淘沙令

〔五代〕李煜

帘外雨潺潺，春意阑珊。罗衾不耐五更寒。梦里不知身是客，一晌贪欢。

独自莫凭栏。无限江山，别时容易见时难，流水落花春去也，天上人间。

相见欢

〔五代〕李煜

林花谢了春红，太匆匆。无奈朝来寒雨晚来风。胭脂泪，相留醉，几时重。自是人生长恨水长东。

玉楼春 春恨

〔宋〕晏殊

绿杨芳草长亭路，年少抛人容易去。楼头残梦五更钟，花底离愁三月雨。

无情不似多情苦，一寸还成千万缕。天涯地角有穷时，只有相思无尽处。

蝶恋花 春景

〔宋〕苏轼

花褪残红青杏小。燕子飞时，绿水人家绕。枝上柳绵吹又少，天涯何处无芳草！

墙里秋千墙外道。墙外行人，墙里佳人笑。笑渐不闻声渐悄，多情却被无情恼。

忆王孙 春词

〔宋〕李重元

萋萋芳草忆王孙。柳外高楼空断魂。杜宇声声不忍闻。欲黄昏。雨打梨花深闭门。

夏阳酷暑

子夜吴歌·夏歌

〔唐〕李白

镜湖三百里，菡萏发荷花。

五月西施采，人看隘若耶。

回舟不待月，归去越王家。

夏日浮舟过陈大水亭

〔唐〕孟浩然

水亭凉气多，闲棹晚来过。

涧影见松竹，潭香闻芰荷。

野童扶醉舞，山鸟助酣歌。

幽赏未云遍，烟光奈夕何。

晚 晴

〔唐〕李商隐

深居俯夹城，春去夏犹清。

天意怜幽草，人间重晚晴。

并添高阁迥，微注小窗明。

越鸟巢干后，归飞体更轻。

山亭夏日

〔唐〕高骈

绿树阴浓夏日长，楼台倒影入池塘。

水精帘动微风起，满架蔷薇一院香。

约　客

〔宋〕赵师秀

黄梅时节家家雨，青草池塘处处蛙。

有约不来过夜半，闲敲棋子落灯花。

三衢道中

〔宋〕曾几

梅子黄时日日晴，小溪泛尽却山行。

绿阴不减来时路，添得黄鹂四五声。

饮湖上初晴后雨

〔宋〕苏轼

水光潋滟晴方好，山色空蒙雨亦奇。

欲把西湖比西子，淡妆浓抹总相宜。

乡村四月

〔宋〕翁卷

绿遍山原白满川，子规声里雨如烟。

乡村四月闲人少，才了蚕桑又插田。

江城子

〔宋〕苏轼

凤凰山下雨初晴，水风清，晚霞明。一朵芙蕖，开过尚盈盈。何处飞来双白鹭，如有意，慕娉婷。

忽闻江上弄哀筝，苦含情，遣谁听！烟敛云收，依约是湘灵。欲待曲终寻问取，人不见，数峰青。

满庭芳 夏日溧水无想山作

〔宋〕周邦彦

风老莺雏，雨肥梅子，午阴嘉树清圆。地卑山近，衣润费炉烟。人静乌鸢自乐，小桥外、新绿溅溅。凭栏久，黄芦苦竹，疑泛九江船。

年年。如社燕，飘流瀚海，来寄修椽。且莫思身外，长近尊前。憔悴江南倦客，不堪听、急管繁弦。歌筵畔，先安簟枕，容我醉时眠。

8

菩萨蛮 回文夏闺怨

〔宋〕苏轼

柳庭风静人眠昼，昼眠人静风庭柳。香汗薄衫凉，凉衫薄汗香。

手红冰碗藕，藕碗冰红手。郎笑藕丝长，长丝藕笑郎。

西江月 夜行黄沙道中

〔宋〕辛弃疾

明月别枝惊鹊，清风半夜鸣蝉。稻花香里说丰年，听取蛙声一片。

七八个星天外，两三点雨山前。旧时茅店社林边，路转溪桥忽见。

浣溪沙

〔清〕纳兰性德

五月江南麦已稀，黄梅时节雨霏微。闲看燕子教雏飞。

一水浓阴如罨画，数峰无恙又晴晖。湔裙谁独上渔矶。

秋水盈盈

子夜吴歌·秋歌

〔唐〕李白

长安一片月，万户捣衣声。

秋风吹不尽，总是玉关情。

何日平胡虏，良人罢远征？

山居秋暝

〔唐〕王维

空山新雨后，天气晚来秋。

明月松间照，清泉石上流。

竹喧归浣女，莲动下渔舟。

随意春芳歇，王孙自可留。

秋日登吴公台上寺远眺

〔唐〕刘长卿

古台摇落后，秋日望乡心。

野寺人来少，云峰水隔深。

夕阳依旧垒，寒磬满空林。

惆怅南朝事，长江独至今。

秋　夕

〔唐〕杜牧

银烛秋光冷画屏，轻罗小扇扑流萤。

天阶夜色凉如水，坐看牵牛织女星。

秋　词

〔唐〕刘禹锡

自古逢秋悲寂寥，我言秋日胜春朝。

晴空一鹤排云上，便引诗情到碧霄。

秋兴八首（其一）

〔唐〕杜甫

玉露凋伤枫树林，巫山巫峡气萧森。

江间波浪兼天涌，塞上风云接地阴。

丛菊两开他日泪，孤舟一系故园心。

寒衣处处催刀尺，白帝城高急暮砧。

秋兴八首（其三）

〔唐〕杜甫

千家山郭静朝晖，日日江楼坐翠微。

信宿渔人还泛泛，清秋燕子故飞飞。

匡衡抗疏功名薄，刘向传经心事违。

同学少年多不贱，五陵衣马自轻肥。

苏幕遮 怀旧

〔宋〕范仲淹

碧云天，黄叶地，秋色连波，波上寒烟翠。山映斜阳天接水。芳草无情，更在斜阳外。

黯乡魂，追旅思，夜夜除非，好梦留人睡。明月楼高休独倚。酒入愁肠，化作相思泪。

渔家傲 秋思

〔宋〕范仲淹

塞下秋来风景异，衡阳雁去无留意。四面边声连角起。千嶂里，长烟落日孤城闭。

浊酒一杯家万里，燕然未勒归无计。羌管悠悠霜满地。人不寐，将军白发征夫泪！

浣溪沙 咏橘

〔宋〕苏轼

菊暗荷枯一夜霜。新苞绿叶照林光。竹篱茅舍出青黄。

香雾噀人惊半破，清泉流齿怯初尝。吴姬三日手犹香。

一剪梅

〔宋〕李清照

红藕香残玉簟秋。轻解罗裳，独上兰舟。云中谁寄锦书来？雁字回时，月满西楼。

花自飘零水自流。一种相思，两处闲愁。此情无计可消除，才下眉头，却上心头。

水调歌头

〔宋〕叶梦得

秋色渐将晚，霜信报黄花。小窗低户深映，微路绕欹斜。为问山翁何事，坐看流年轻度，拼却鬓双华。徙倚望沧海，天净水明霞。

念平昔，空飘荡，遍天涯。归来三径重扫，松竹本吾家。却恨悲风时起，冉冉云间新雁，边马怨胡笳。谁似东山老，谈笑静胡沙！

冬雪飞扬

终南望余雪

〔唐〕祖咏

终南阴岭秀，积雪浮云端。

林表明霁色，城中增暮寒。

夜　雪

〔唐〕白居易

已讶衾枕冷，复见窗户明。

夜深知雪重，时闻折竹声。

江　雪

〔唐〕柳宗元

千山鸟飞绝，万径人踪灭。

孤舟蓑笠翁，独钓寒江雪。

雪晴晚望

〔唐〕贾岛

倚杖望晴雪，溪云几万重。

樵人归白屋，寒日下危峰。

野火烧冈草，断烟生石松。

却回山寺路，闻打暮天钟。

早 冬

〔唐〕白居易

十月江南天气好，可怜冬景似春华。

霜轻未杀萋萋草，日暖初干漠漠沙。

老柘叶黄如嫩树，寒樱枝白是狂花。

此时却羡闲人醉，五马无由入酒家。

白雪歌送武判官归京

〔唐〕岑参

北风卷地白草折，胡天八月即飞雪。

忽如一夜春风来，千树万树梨花开。

散入珠帘湿罗幕，狐裘不暖锦衾薄。

将军角弓不得控，都护铁衣冷难着。

瀚海阑干百丈冰，愁云惨淡万里凝。

中军置酒饮归客，胡琴琵琶与羌笛。

纷纷暮雪下辕门，风掣红旗冻不翻。

轮台东门送君去，去时雪满天山路。

山回路转不见君，雪上空留马行处。

醉落魄

〔宋〕周紫芝

江天云薄，江头雪似杨花落。寒灯不管人离索，照得人来，真个睡不著。

归期已负梅花约，又还春动空飘泊。晓寒谁看伊梳掠。雪满西楼，人在阑干角。

江梅引

〔宋〕姜夔

人间离别易多时。见梅枝，忽相思。几度小窗幽梦手同携。漫红恨墨浅封题。宝筝空，无雁飞。

俊游卷陌，算空有、古木斜晖。旧约扁舟，心事已成非。歌罢淮南春草赋，又萋萋。漂零客，泪满衣。

今夜梦中无觅处，漫徘徊，寒侵被，尚未知。

阮郎归

绍兴乙卯大雪行鄱阳道中

〔宋〕向子諲

江南江北雪漫漫，遥知易水寒。同云深处望三关，断肠山又山。

天可老，海能翻。消除此恨难。频闻遣使问平安，几时鸾辂还。

清平乐

〔宋〕李清照

年年雪里，常插梅花醉。按尽梅花无好意，赢得满衣清泪。

今年海角天涯，萧萧两鬓生华。看取晚来风势，故应难看梅花。

长相思

〔清〕纳兰性德

山一程，水一程。身向榆关那畔行，夜深千帐灯。

风一更，雪一更。聒碎乡心梦不成，故园无此声。

月光如水

月　出

《诗经·陈风》

月出皎兮，佼人僚兮。

舒窈纠兮，劳心悄兮。

月出皓兮，佼人懰兮。

舒忧受兮，劳心慅兮。

月出照兮，佼人燎兮。

舒夭绍兮，劳心惨兮。

望月怀远

〔唐〕张九龄

海上生明月，天涯共此时。

情人怨遥夜，竟夕起相思。

灭烛怜光满，披衣觉露滋。

不堪盈手赠，还寝梦佳期。

十五夜望月

〔唐〕王建

中庭地白树栖鸦,冷露无声湿桂花。

今夜月明人尽望,不知秋思落谁家?

峨眉山月歌

〔唐〕李白

峨眉山月半轮秋,影入平羌江水流。

夜发清溪向三峡,思君不见下渝州。

枫桥夜泊

〔唐〕张继

月落乌啼霜满天,江枫渔火对愁眠。

姑苏城外寒山寺,夜半钟声到客船。

天竺寺八月十五日夜桂子

〔唐〕皮日休

玉颗珊珊下月轮,殿前拾得露华新。

至今不会天中事,应是嫦娥掷与人。

出塞二首(其一)

〔唐〕王昌龄

秦时明月汉时关,万里长征人未还。

但使龙城飞将在,不教胡马度阴山。

虞美人

〔五代〕李煜

春花秋月何时了？往事知多少。小楼昨夜又东风，故国不堪回首月明中。

雕栏玉砌应犹在，只是朱颜改。问君能有几多愁？恰似一江春水向东流。

水调歌头

〔宋〕苏轼

明月几时有？把酒问青天。不知天上宫阙，今夕是何年。我欲乘风归去，又恐琼楼玉宇，高处不胜寒。起舞弄清影，何似在人间！

转朱阁，低绮户，照无眠。不应有恨，何事长向别时圆？人有悲欢离合，月有阴晴圆缺，此事古难全。但愿人长久，千里共婵娟。

蝶恋花

[宋] 晏殊

槛菊愁烟兰泣露，罗幕轻寒，燕子双飞去。明月不谙离恨苦，斜光到晓穿朱户。

昨夜西风凋碧树，独上高楼，望尽天涯路。欲寄彩笺兼尺素，山长水阔知何处！

采桑子

[宋] 晏殊

时光只解催人老，不信多情，长恨离亭，泪滴春衫酒易醒。

梧桐昨夜西风急，淡月胧明，好梦频惊，何处高楼雁一声？

生查子 元夕

[宋] 欧阳修

去年元夜时，花市灯如昼。月上柳梢头，人约黄昏后。

今年元夜时，月与灯依旧。不见去年人，泪满春衫袖。

斜阳晚钟

题破山寺后禅院

〔唐〕常建

清晨入古寺，初日照高林。

竹径通幽处，禅房花木深。

山光悦鸟性，潭影空人心。

万籁此都寂，但余钟磬音。

喜见外弟又言别

〔唐〕李益

十年离乱后，长大一相逢。

问姓惊初见，称名忆旧容。

别来沧海事，语罢暮天钟。

明日巴陵道，秋山又几重。

乐游原

〔唐〕李商隐

向晚意不适，驱车登古原。

夕阳无限好，只是近黄昏。

江外思乡

〔唐〕韦庄

年年春日异乡悲,杜曲黄莺可得知。

更被夕阳江岸上,断肠烟柳一丝丝。

乌衣巷

〔唐〕刘禹锡

朱雀桥边野草花,乌衣巷口夕阳斜。

旧时王谢堂前燕,飞入寻常百姓家。

湖　上

〔宋〕徐元杰

花开红树乱莺啼,草长平湖白鹭飞。

风日晴和人意好,夕阳箫鼓几船归。

书河上亭壁

〔宋〕寇准

岸阔樯稀波渺茫,独凭危槛思何长。

萧萧远树疏林外,一半秋山带夕阳。

富春至严陵山水甚佳

〔清〕纪昀

浓似春云淡似烟,参差绿到大江边。

斜阳流水推篷坐,翠色随人欲上船。

望江南

〔唐〕温庭筠

梳洗罢，独倚望江楼。过尽千帆皆不是，斜晖脉脉水悠悠。肠断白蘋洲。

浣溪沙

〔宋〕晏殊

一曲新词酒一杯，去年天气旧亭台。夕阳西下几时回？

无可奈何花落去，似曾相识燕归来。小园香径独徘徊。

木兰花 春景

〔宋〕宋祁

东城渐觉风光好，縠皱波纹迎客棹。绿杨烟外晓寒轻，红杏枝头春意闹。

浮生长恨欢娱少，肯爱千金轻一笑。为君持酒劝斜阳，且向花间留晚照。

少年游

〔宋〕柳永

长安古道马迟迟，高柳乱蝉嘶。夕阳鸟外，秋风原上，目断四天垂。归云一去无踪迹，何处是前期？狎兴生疏，酒徒萧索，不似少年时。

临江仙

〔明〕杨慎

滚滚长江东逝水，浪花淘尽英雄。是非成败转头空。青山依旧在，几度夕阳红。白发渔樵江渚上，惯看秋月春风。一壶浊酒喜相逢。古今多少事，都付笑谈中。

天净沙 秋思

〔元〕马致远

枯藤老树昏鸦，小桥流水人家，古道西风瘦马。夕阳西下，断肠人在天涯。

田园林泉

归园田居（其三）

〔晋〕陶渊明

种豆南山下，草盛豆苗稀。

晨兴理荒秽，带月荷锄归。

道狭草木长，夕露沾我衣。

衣沾不足惜，但使愿无违。

渭川田家

〔唐〕王维

斜阳照墟落，穷巷牛羊归。

野老念牧童，倚杖候荆扉。

雉雊麦苗秀，蚕眠桑叶稀。

田夫荷锄至，相见语依依。

即此羡闲逸，怅然吟《式微》。

田园乐（其六）

〔唐〕王维

桃红复含宿雨，柳绿更带朝烟。

花落家童未扫，莺啼山客犹眠。

商山麻涧

〔唐〕杜牧

云光岚彩四面合,柔柔垂柳十余家。

雉飞鹿过芳草远,牛巷鸡埘春日斜。

秀眉老父对樽酒,茜袖女儿簪野花。

征车自念尘土计,惆怅溪边书细沙。

客 至

〔唐〕杜甫

舍南舍北皆春水,但见群鸥日日来。

花径不曾缘客扫,蓬门今始为君开。

盘飧市远无兼味,樽酒家贫只旧醅。

肯与邻翁相对饮,隔篱呼取尽余杯。

江 村

〔唐〕杜甫

清江一曲抱村流,长夏江村事事幽。

自去自来梁上燕,相亲相近水中鸥。

老妻画纸为棋局,稚子敲针作钓钩。

但有故人供禄米,微躯此外更何求?

满庭芳

〔宋〕秦观

山抹微云，天连衰草，画角声断谯门。暂停征棹，聊共引离尊。多少蓬莱旧事，空回首，烟霭纷纷。斜阳外，寒鸦万点，流水绕孤村。

销魂。当此际，香囊暗解，罗带轻分。谩赢得青楼，薄幸名存。此去何时见也，襟袖上，空惹啼痕。伤情处，高城望断，灯火已黄昏。

行香子

〔宋〕苏轼

携手江村，梅雪飘裙。情何限、处处消魂。故人不见，旧曲重闻。向望湖楼，孤山寺，涌金门。

寻常行处，题诗千首，绣罗衫、与拂红尘。别来相忆，知是何人。有湖中月，江边柳，陇头云。

浣溪沙

〔宋〕苏轼

软草平莎过雨新，轻沙走马路无尘。何时收拾耦耕身？

日暖桑麻光似泼，风来蒿艾气如薰。使君元是此中人。

鹧鸪天

〔宋〕苏轼

林断山明竹隐墙，乱蝉衰草小池塘。翻空白鸟时时见，

照水红蕖细细香。

村舍外，古城旁，杖藜徐步转斜阳。殷勤昨

夜三更雨，又得浮生一日凉。

画堂春

〔宋〕张先

外湖莲子长参差，霁山青处鸥飞。水天溶漾画桡迟，人影

鉴中移。　桃叶浅声双唱，杏红深色轻衣。小荷障面避斜晖，

分得翠阴归。

登临况味

登幽州台歌

〔唐〕陈子昂

前不见古人，后不见来者。

念天地之悠悠，独怆然而涕下！

登岳阳楼

〔唐〕杜甫

昔闻洞庭水，今上岳阳楼。

吴楚东南坼，乾坤日夜浮。

亲朋无一字，老病有孤舟。

戎马关山北，凭轩涕泗流。

登太白峰

〔唐〕李白

西上太白峰，夕阳穷登攀。

太白与我语，为我开天关。

愿乘泠风去，直出浮云间。

举手可近月，前行若无山。

一别武功去，何时复更还？

登 高

〔唐〕杜甫

风急天高猿啸哀，渚清沙白鸟飞回。

无边落木萧萧下，不尽长江滚滚来。

万里悲秋常作客，百年多病独登台。

艰难苦恨繁霜鬓，潦倒新停浊酒杯。

登 楼

〔唐〕杜甫

花近高楼伤客心，万方多难此登临。

锦江春色来天地，玉垒浮云变古今。

北极朝廷终不改，西山寇盗莫相侵。

可怜后主还祠庙，日暮聊为梁甫吟。

登金陵凤凰台

〔唐〕李白

凤凰台上凤凰游，凤去台空江自流。

吴宫花草埋幽径，晋代衣冠成古丘。

三山半落青天外，一水中分白鹭洲。

总为浮云能蔽日，长安不见使人愁。

诉衷情近

[宋] 柳永

雨晴气爽，伫立江楼望处。澄明远水生光，重叠暮山耸翠。遥认断桥幽径，隐隐渔村，向晚孤烟起。

残阳里。脉脉朱阑静倚。黯然情绪，未饮先如醉。愁无际。暮云过了，秋光老尽，故人千里。尽日空凝睇。

桂枝香 金陵怀古

[宋] 王安石

登临送目，正故国晚秋，天气初肃。千里澄江似练，翠峰如簇。征帆去棹残阳里，背西风酒旗斜矗。彩舟云淡，星河鹭起，画图难足。

念往昔，繁华竞逐，叹门外楼头，悲恨相续。千古凭高对此，谩嗟荣辱。六朝旧事随流水，但寒烟衰草凝绿。至今商女，时时犹唱，《后庭》遗曲。

水龙吟 登建康赏心亭

[宋] 辛弃疾

楚天千里清秋，水随天去秋无际。遥岑远目，献愁供恨，玉簪螺髻。落日楼头，断鸿声里，江南游子。把吴钩看了，栏干拍遍，无人会、登临意。

休说鲈鱼堪脍，尽西风、季鹰归未求？田问舍，怕应羞见，刘郎才气。可惜流年，忧愁风雨，树犹如此！倩何人唤取，红巾翠袖，揾英雄泪！

南乡子 登京口北固亭有怀

[宋] 辛弃疾

何处望神州？满眼风光北固楼。千古兴亡多少事？悠悠。不尽长江滚滚流！

年少万兜鍪，坐断东南战未休。天下英雄谁敌手？曹刘。生子当如孙仲谋！

送别有情

山中送别

〔唐〕王维

山中相送罢，日暮掩柴扉。

春草明年绿，王孙归不归？

于易水送人一绝

〔唐〕骆宾王

此地别燕丹，壮士发冲冠。

昔时人已没，今日水犹寒。

送崔九

〔唐〕裴迪

归山深浅去，须尽丘壑美。

莫学武陵人，暂游桃源里。

送梓州李使君

〔唐〕王维

万壑树参天，千山响杜鹃。

山中一夜雨，树杪百重泉。

汉女输橦布，巴人讼芋田。

文翁翻教授，不敢倚先贤。

送沈子福之江东

〔唐〕王维

杨柳渡头行客稀，罟师荡桨向临圻。

惟有相思似春色，江南江北送君归。

送杜十四之江南

〔唐〕孟浩然

荆吴相接水为乡，君去春江正渺茫。

日暮征帆何处泊？天涯一望断人肠。

芙蓉楼送辛渐

〔唐〕王昌龄

寒雨连江夜入吴，平明送客楚山孤。

洛阳亲友如相问，一片冰心在玉壶。

谢亭送别

〔唐〕许浑

劳歌一曲解行舟，红叶青山水急流。

日暮酒醒人已远，满天风雨下西楼。

丹阳送韦参军

〔唐〕严维

丹阳郭里送行舟，一别心知两地秋。

日晚江南望江北，寒鸦飞尽水悠悠。

雨霖铃

〔宋〕柳永

寒蝉凄切。对长亭晚，骤雨初歇。都门帐饮无绪，留恋处、兰舟催发。执手相看泪眼，竟无语凝噎。念去去、千里烟波，暮霭沉沉楚天阔。

多情自古伤离别，更那堪冷落清秋节！今宵酒醒何处？杨柳岸、晓风残月。此去经年，应是良辰好景虚设。便纵有千种风情，更与何人说？

踏莎行

〔宋〕晏殊

祖席离歌，长亭别宴。香尘已隔犹回面。居人匹马映林嘶，行人去棹依波转。

画阁魂消，高楼目断。斜阳只送平波远。无穷无尽是离愁，天涯地角寻思遍。

少年游

[宋] 晏几道

离多最是，东西流水。终解两相逢。浅情终似，行云无定，犹到梦魂中。可怜人意，薄于云水，佳会更难重。细想从来，断肠多处，不与者番同。

卜算子 送鲍浩然之浙东

[宋] 王观

水是眼波横，山是眉峰聚。欲问行人去那边？眉眼盈盈处。才始送春归，又送君归去。若到江南赶上春，千万和春住。

菩萨蛮

[宋] 贺铸

彩舟载得离愁动，无端更借樵风送。波渺夕阳迟，销魂不自持。良宵谁与共，赖有窗间梦。可奈梦回时，一番新别离！

酒意人生

过故人庄

〔唐〕孟浩然

故人具鸡黍，邀我至田家。

绿树村边合，青山郭外斜。

开轩面场圃，把酒话桑麻。

待到重阳日，还来就菊花。

月下独酌四首（其一）

〔唐〕李白

花间一壶酒，独酌无相亲。

举杯邀明月，对影成三人。

月既不解饮，影徒随我身。

暂伴月将影，行乐须及春。

我歌月徘徊，我舞影零乱。

醒时同交欢，醉后各分散。

永结无情游，相期邈云汉。

金陵酒肆留别

〔唐〕李白

风吹柳花满店香，吴姬压酒唤客尝。

金陵子弟来相送，欲行不行各尽觞。

请君试问东流水，别意与之谁短长。

客中作

〔唐〕李白

兰陵美酒郁金香，玉碗盛来琥珀光。

但使主人能醉客，不知何处是他乡。

凉州词

〔唐〕王翰

葡萄美酒夜光杯，欲饮琵琶马上催。

醉卧沙场君莫笑，古来征战几人回。

江畔独步寻花七绝句（其三）

〔唐〕杜甫

江深竹静两三家，多事红花映白花。

报答春光知有处，应须美酒送生涯。

清　明

〔唐〕杜牧

清明时节雨纷纷，路上行人欲断魂。

借问酒家何处有，牧童遥指杏花村。

诉衷情

[宋]晏殊

青梅煮酒斗时新，天气欲残春。东城南陌花下，逢着意中人。

回绣袂，展香茵，叙情亲。此时拚作，千尺游丝，惹住朝云。

浪淘沙

[宋]欧阳修

把酒祝东风，且共从容，垂杨紫陌洛城东。总是当时携手处，游遍芳丛。

聚散苦匆匆，此恨无穷。今年花胜去年红。可惜明年花更好，知与谁同？

浣溪沙

[宋]苏轼

簌簌衣巾落枣花，村南村北响缫车，牛衣古柳卖黄瓜。

酒困路长惟欲睡，日高人渴漫思茶，敲门试问野人家。

江神子

〔宋〕谢逸

杏花村馆酒旗风。水溶溶，扬残红。野渡舟横，杨柳绿阴浓。望断江南山色远，人不见，草连空。

夕阳楼外晚烟笼。粉香融，淡眉峰。记得年时，相见画屏中。只有关山今夜月，千里外，素光同。

如梦令

〔宋〕李清照

常记溪亭日暮，沉醉不知归路。兴尽晚回舟，误入藕花深处。争渡，争渡，惊起一滩鸥鹭。

如梦令

〔宋〕李清照

昨夜雨疏风骤。浓睡不消残酒。试问卷帘人，——却道『海棠依旧』。知否，知否？应是绿肥红瘦！

剑啸长虹

塞下曲六首（其一）
〔唐〕李白

五月天山雪，无花只有寒。

笛中闻折柳，春色未曾看。

晓战随金鼓，宵眠抱玉鞍。

愿将腰下剑，直为斩楼兰。

别　离
〔唐〕陆龟蒙

丈夫非无泪，不洒离别间。

杖剑对尊酒，耻为游子颜。

蝮蛇一螫手，壮士即解腕。

所志在功名，离别何足叹。

剑　客
〔唐〕贾岛

十年磨一剑，霜刃未曾试。

今日把示君，谁有不平事？

南园十三首（其五）

〔唐〕李贺

男儿何不带吴钩，收取关山五十州？

请君暂上凌烟阁，若个书生万户侯？

行路难三首（其一）

〔唐〕李白

金樽清酒斗十千，玉盘珍羞直万钱。

停杯投箸不能食，拔剑四顾心茫然。

欲渡黄河冰塞川，将登太行雪满山。

闲来垂钓碧溪上，忽复乘舟梦日边。

行路难，行路难，多歧路，今安在？

长风破浪会有时，直挂云帆济沧海！

闻官军收河南河北

〔唐〕杜甫

剑外忽传收蓟北，初闻涕泪满衣裳。

却看妻子愁何在，漫卷诗书喜欲狂。

白首放歌须纵酒，青春作伴好还乡。

即从巴峡穿巫峡，便下襄阳向洛阳。

破阵子 为陈同甫赋壮词以寄

〔宋〕辛弃疾

醉里挑灯看剑，梦回吹角连营。八百里分麾下炙，五十弦翻塞外声，沙场秋点兵。

马作的卢飞快，弓如霹雳弦惊。了却君王天下事，赢得生前身后名。可怜白发生！

水调歌头 和马叔度游月波楼

〔宋〕辛弃疾

客子久不到，好景为君留。西楼着意吟赏，何必问更筹？唤起一天明月，照我满怀冰雪，浩荡百川流。鲸饮未吞海，剑气已横秋。

野光浮，天宇迥，物华幽。中州遗恨，不知今夜几人愁？谁念英雄老矣？不道功名蕞尔，决策尚悠悠。此事费分说，来日且扶头！

行楷作品章法浅析

　　章法指一篇文字的整体布局安排。说起章法,一般都会想起斗方、条幅、横幅等各种幅式。但是章法并不是幅式,幅式只是作品的形制,而章法是每一种幅式中文字内容的布局安排。

　　一件完整的书法作品,通常由正文、落款、印章构成,三者相辅相成,不可分割。

　　一、正文。正文是书法作品的主体内容。对于正文的安排,可分为有行有列、有行无列、无行无列。就行楷作品来说,一般采用前两种形式。

　　1.有行有列:古人写字顺序由上至下,由右至左,由上至下称为行,由右至左称为列,书写时可采用方格或者衬暗格,注意字在格中要居中,字与格的大小比例要合适。

　　2.有行无列:即竖成行、横无列的布局形式,书写时可采用竖线格或者衬暗格,注意字的重心要放在格的中心线上,还要注意后一个字与前一个字的距离、宽窄关系的处理。

　　二、落款。又称款识(zhì)或题款。最初因实用的需要而产生,意在说明正文出处、作者姓名、创作时间和地点等。经过长期的发展,已经成为书法作品不可分割的一部分。

　　落款可分为单款、双款和穷款三种。单款指正文后直接写上正文出处、作者姓名等内容。双款包括上款和下款,上款在正文之前,通常写受书人的名字和尊称,后带"雅正""雅属""惠存"等谦词;下款在正文之后,内容与单款类似。穷款指只落作者姓名,不落其他内容。

　　落款时要注意:一是落款的字体要与正文协调,如正文为行楷,落款宜用行楷、行书,传统的做法是"今不越古""文古款今";二是款字大小要与正文协调,款字应小于或等于正文字体;三是落款不能与正文齐头齐脚,上下均应留有一定的空白;四是款字占地不能大于正文,要有主次之分;五是落款如在正文末行之下,应与正文稍拉开距离。

　　三、印章。印章分朱文(阳文)和白文(阴文),钤印后字为红色叫朱文,字为白色叫白文。

　　印章大致分为名章和闲章两大类。名章内容为作者的姓名,一般盖在落款末尾。闲章内容广泛,从传统书法作品来说,盖在正文开头的叫引首章,盖在正文首行中部叫腰章。

　　钤印时要注意:一是作品用印不宜多,但必须有名章;二是印章不能大于款字;三是名章底部应稍高于正文底部;四是印章不要盖斜,否则有草率之嫌。

梅子黄时日日晴小溪泛尽却山

行绿阴不减来时路添得黄鹂四

五声　曾几诗荆霄鹏抄

黄梅时节家家雨青草池塘处

处蛙有约不来过夜半闲敲棋

子落灯花　荆霄鹏抄

风急天高猿啸哀
渚清沙白鸟飞回

无边落木萧萧下
不尽长江滚滚来

万里悲秋常作客
百年多病独登台

艰难苦恨繁霜鬓
潦倒新停浊酒杯

杜甫诗一首·登高

朱雀桥边野草花鸟

衣巷口夕阳斜旧时王谢堂前

燕飞入寻常百姓家花开红树乱

莺啼草长平湖白鹭飞风日晴和

人意好夕阳箫鼓几船旧枯藤老

树昏鸦小桥流水人家古道西风

瘦马夕阳西下断肠人在天涯

戊戌秋荆霄鹏抄

读者问卷

为向"墨点"的读者们提供优质图书,让大家在最短的时间内练出最好的字,达到事半功倍的效果,我们精心设计了这份问卷调查表,希望您积极参与,一旦您的意见被采纳,将会得到一份"墨点字帖"赠送的温馨礼物哦!

姓 名		性 别	
年龄(或年级)		职 业	
QQ		电 话	
地 址		邮 编	

1.您购买此书的原因?(可多选)

☐封面美观　　☐内容实用　　☐字体漂亮　　☐价格实惠　　☐老师推荐　　☐其他_____

2.您对哪种字体比较感兴趣?(可多选)

☐楷书　　☐行楷　　☐行书　　☐草书　　☐隶书　　☐篆书　　☐仿宋　　☐其他_____

3.您希望购买包含哪些内容的字帖?(可多选)

☐有技法讲解　　☐与语文教材同步　　☐与考试相关　　☐速成教程类　　☐常用字

☐国学经典　　☐名言警句　　☐诗词歌赋　　☐经典美文　　☐人生哲学

☐心灵小语　　☐禅语智慧　　☐作品创作　　☐原碑类硬笔字帖　　☐其他_____

4.您喜欢哪种类型的字帖?(可多选)

纸张设置:☐带薄纸,以描摹练习为主　　☐不带薄纸,以描临练习为主

　　　　　☐摹、描、临的比例为_____

装帧风格:☐古典　　☐活泼　　☐现代　　☐素雅　　☐其他_____

内芯颜色:☐红格线、黑字　　☐灰格线、红字　　☐蓝格线、黑字　　☐其他_____

练习量:☐每天_____面

5.您购买字帖考虑的首要因素是什么?是否考虑名家?喜欢哪种风格的字体?

6.请评价一下此书的优缺点。您对字帖有什么好的建议?

7.您在练字过程中经常遇到哪些困难?需要何种帮助?

地　　址:武汉市洪山区雄楚大街268号出版文化城C座603室　　邮编:430070

收信人:"墨点字帖"编辑部　　电话:027-87391503　　QQ:3266498367

E-mail:3266498367@qq.com　　天猫网址:http://whxxts.tmall.com